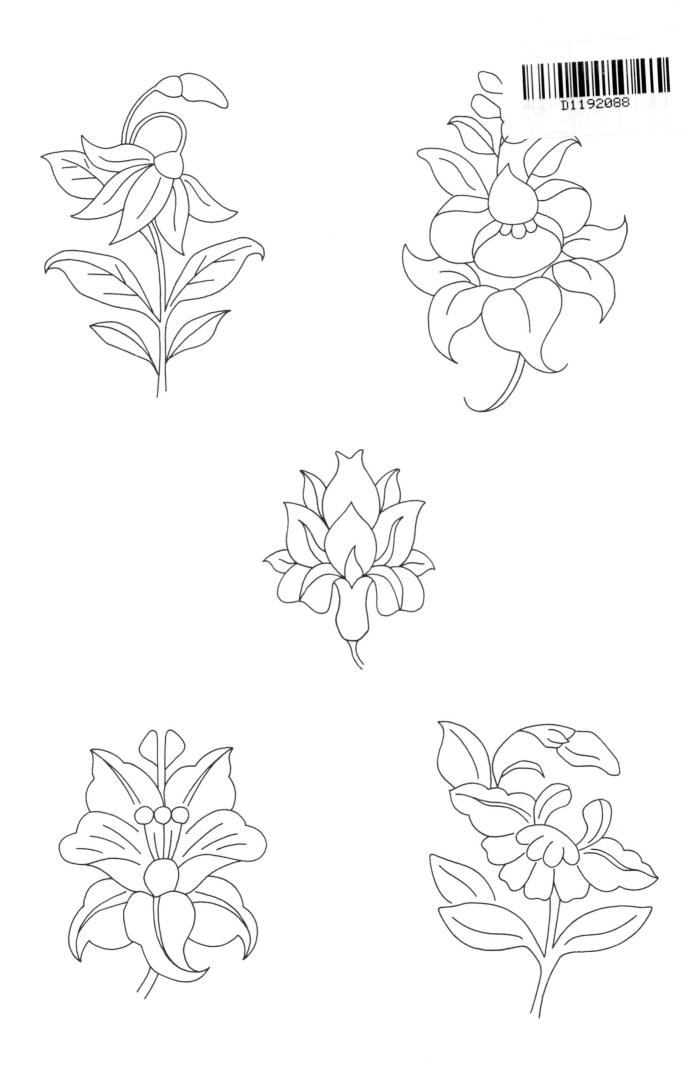

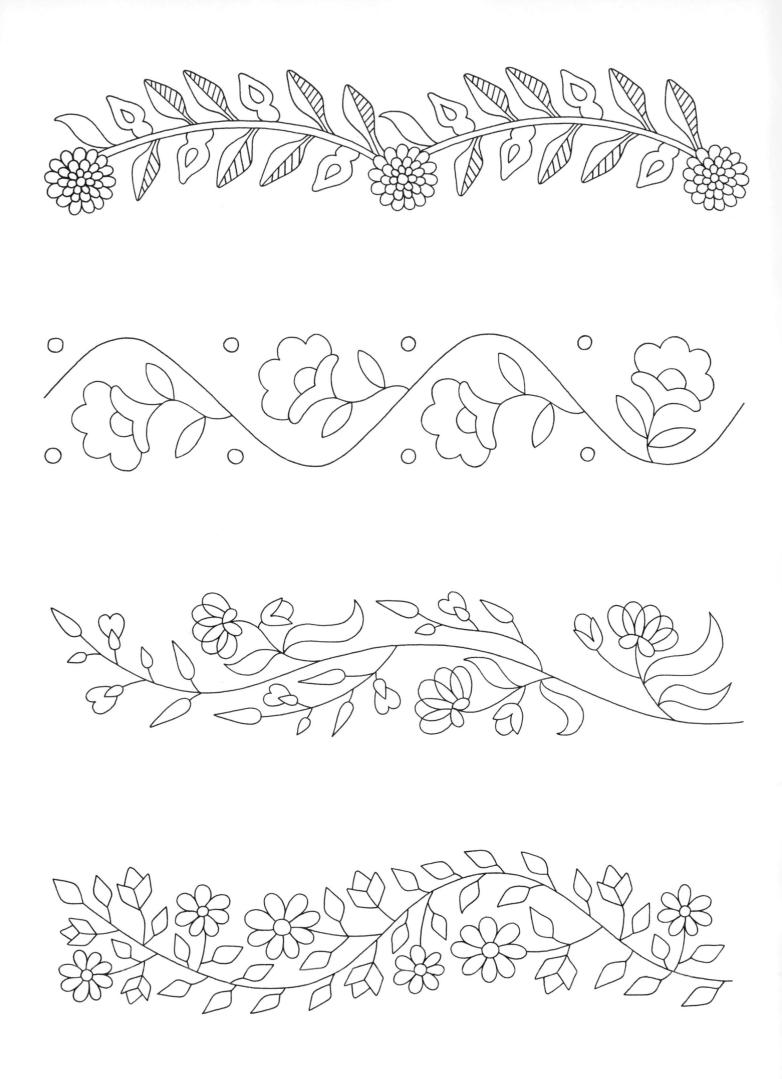

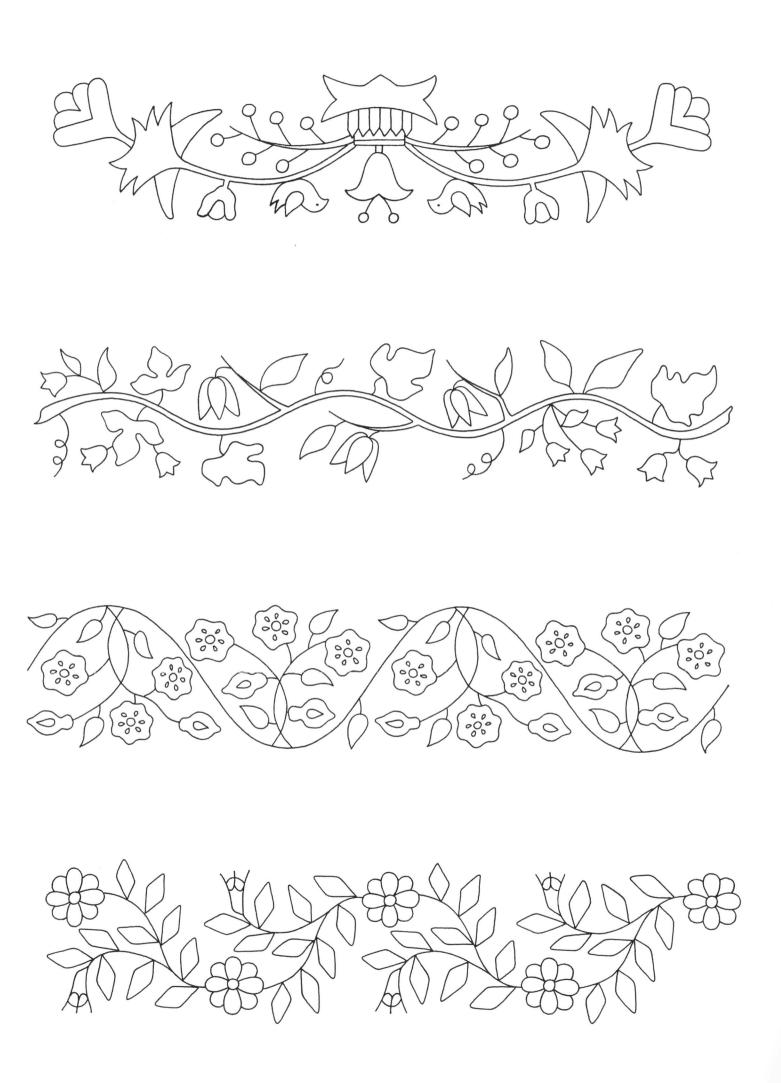

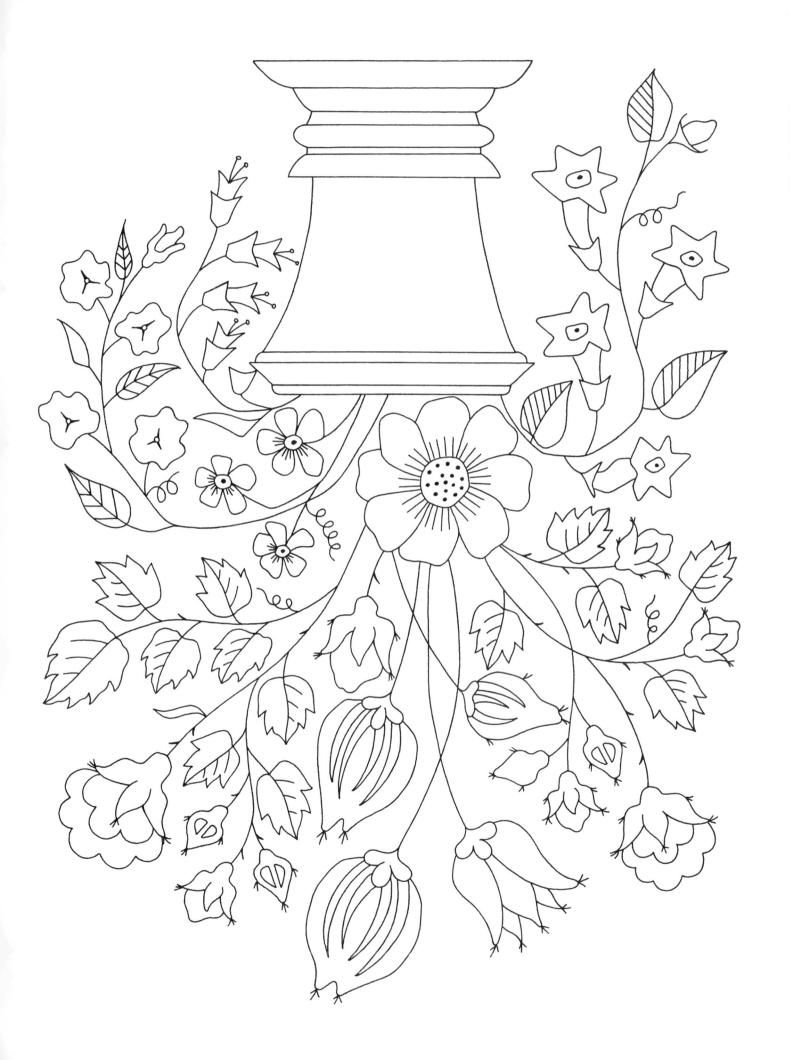

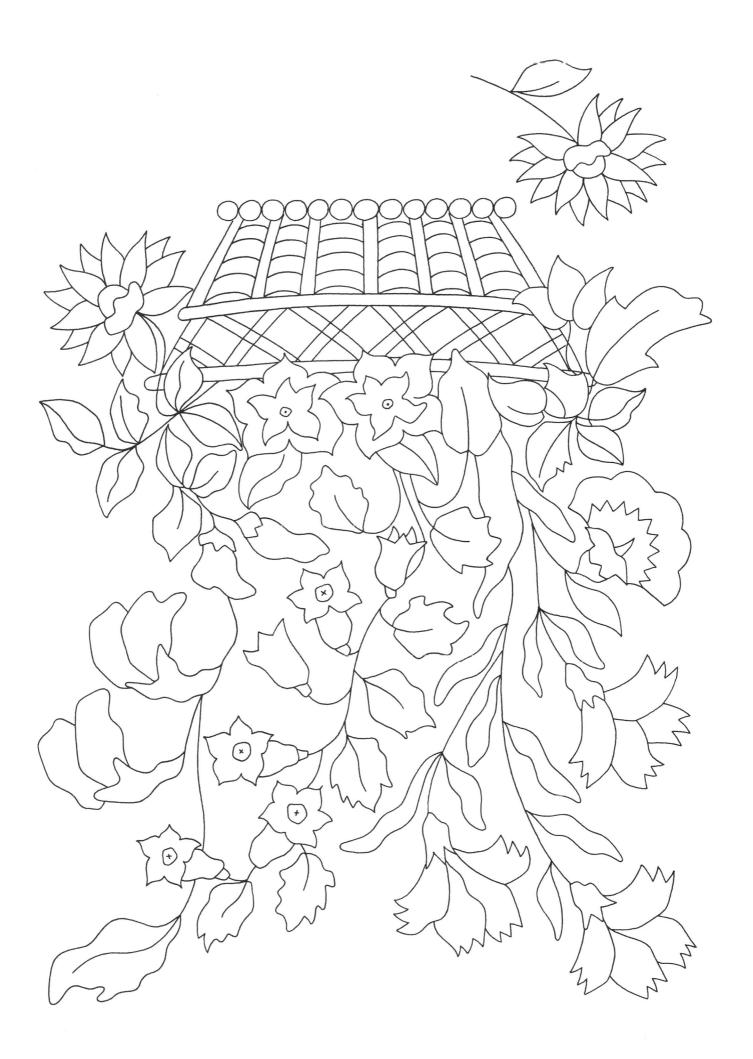

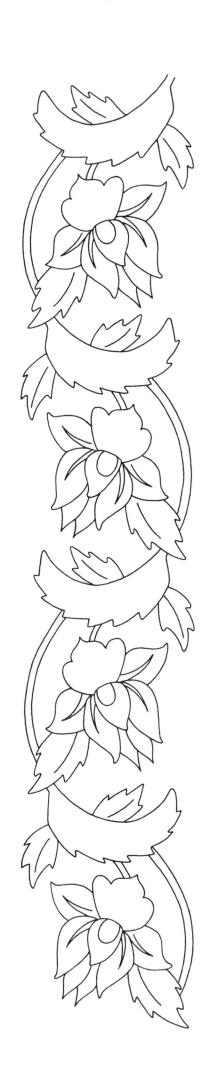

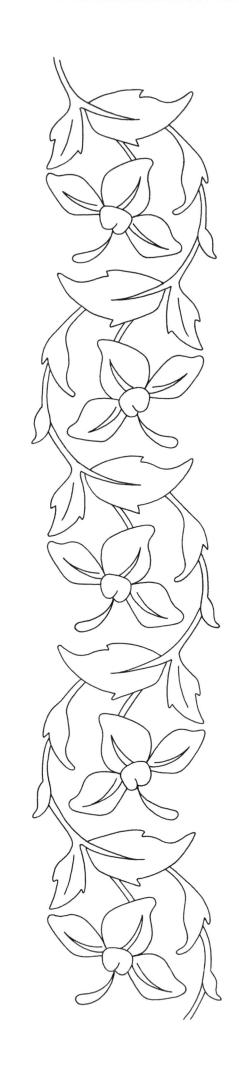

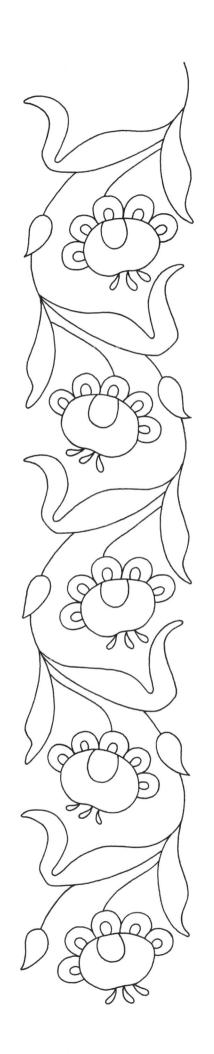

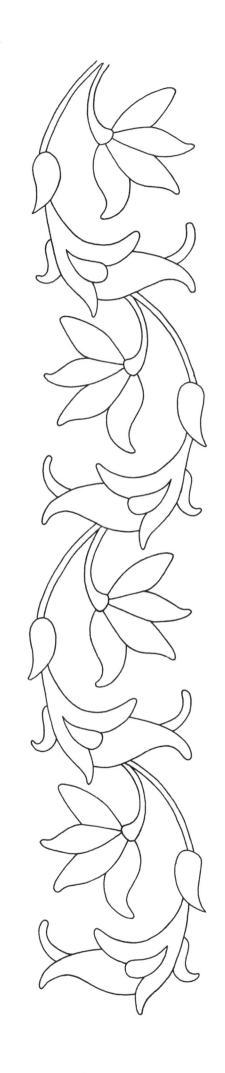

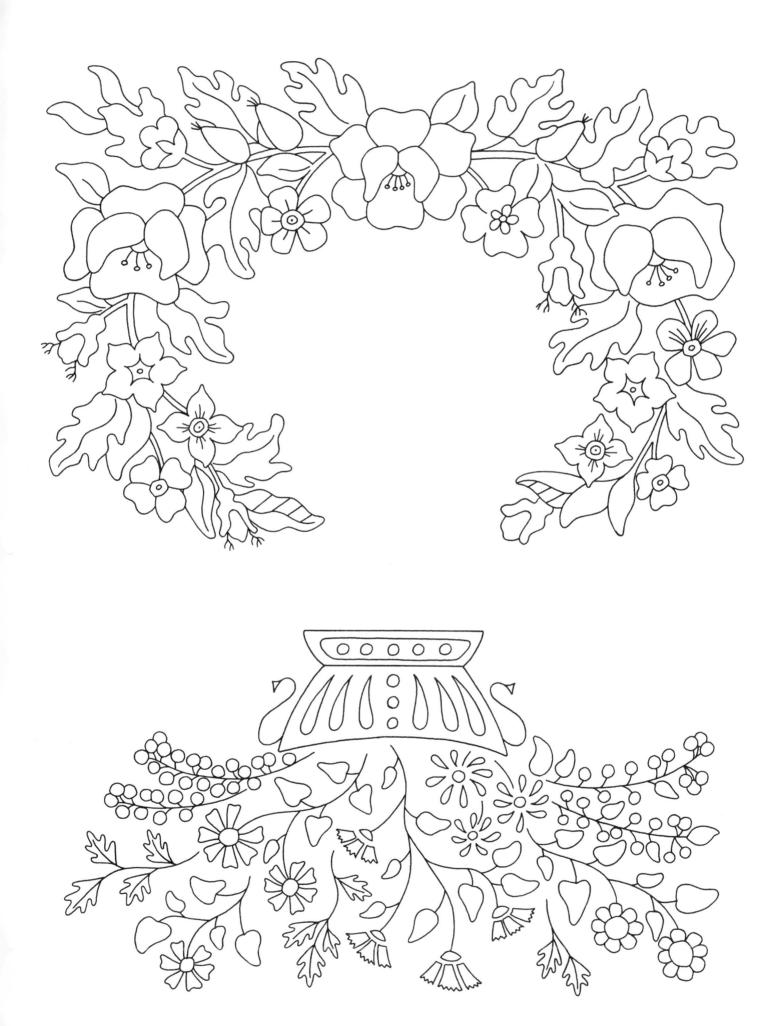

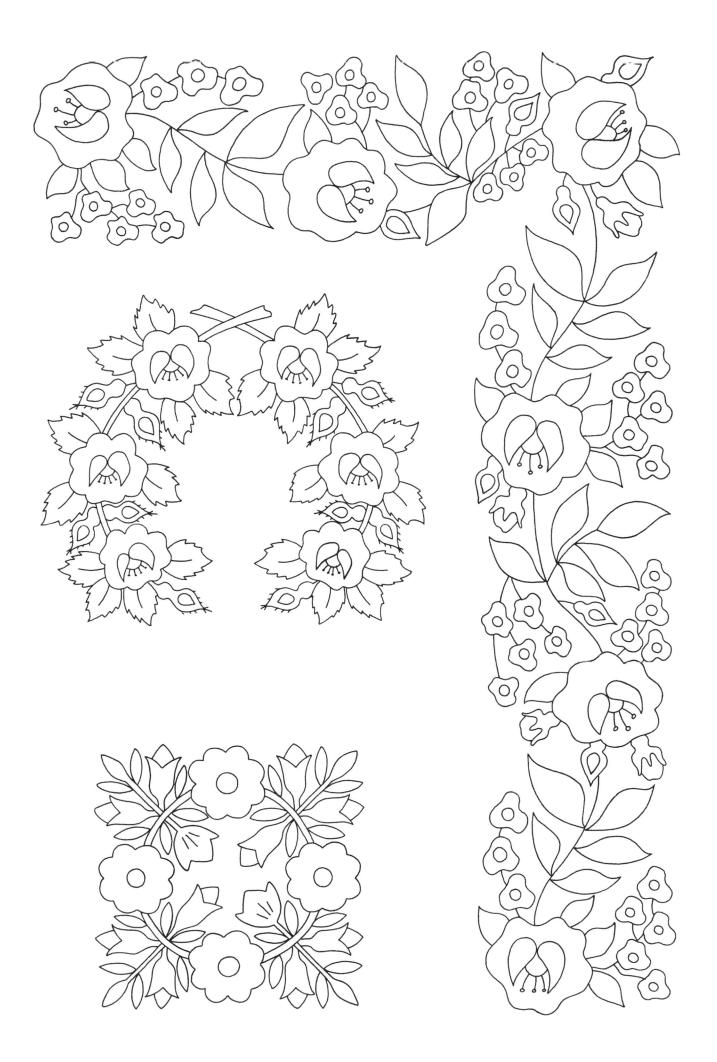

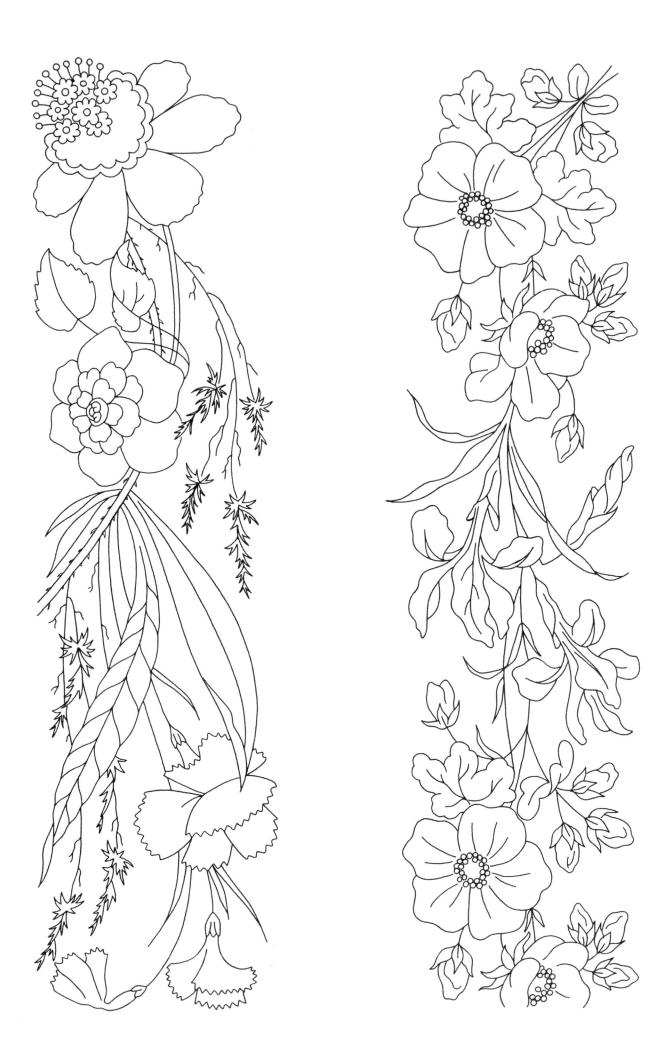

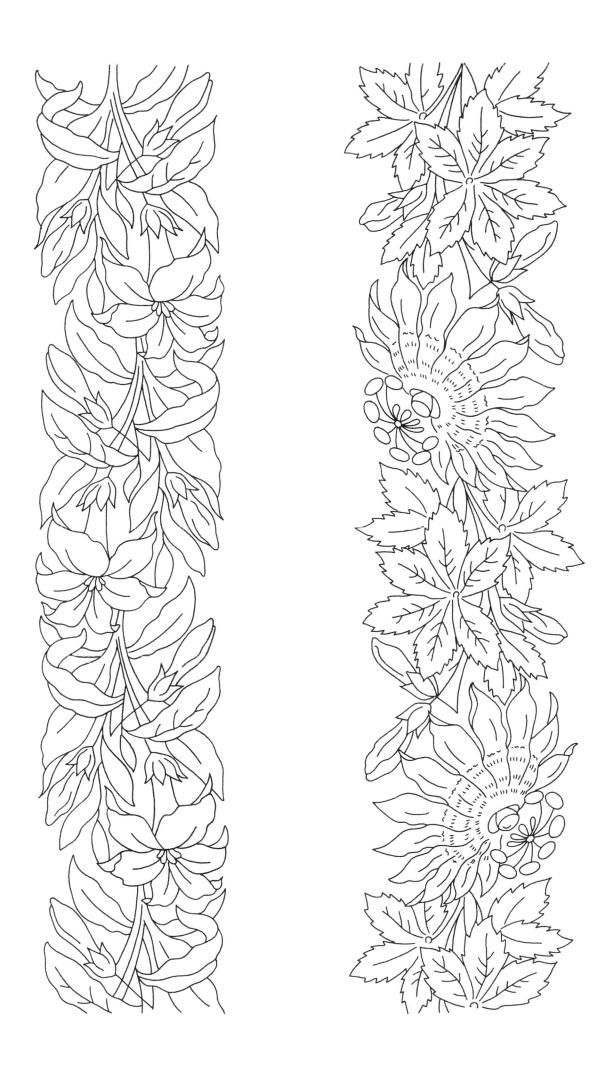

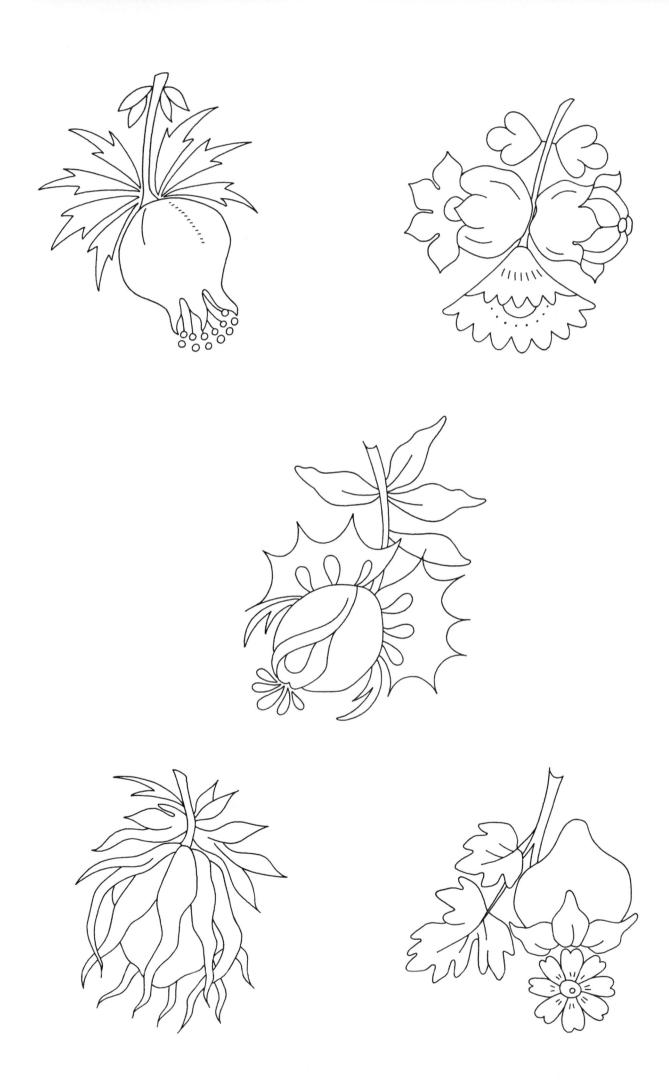

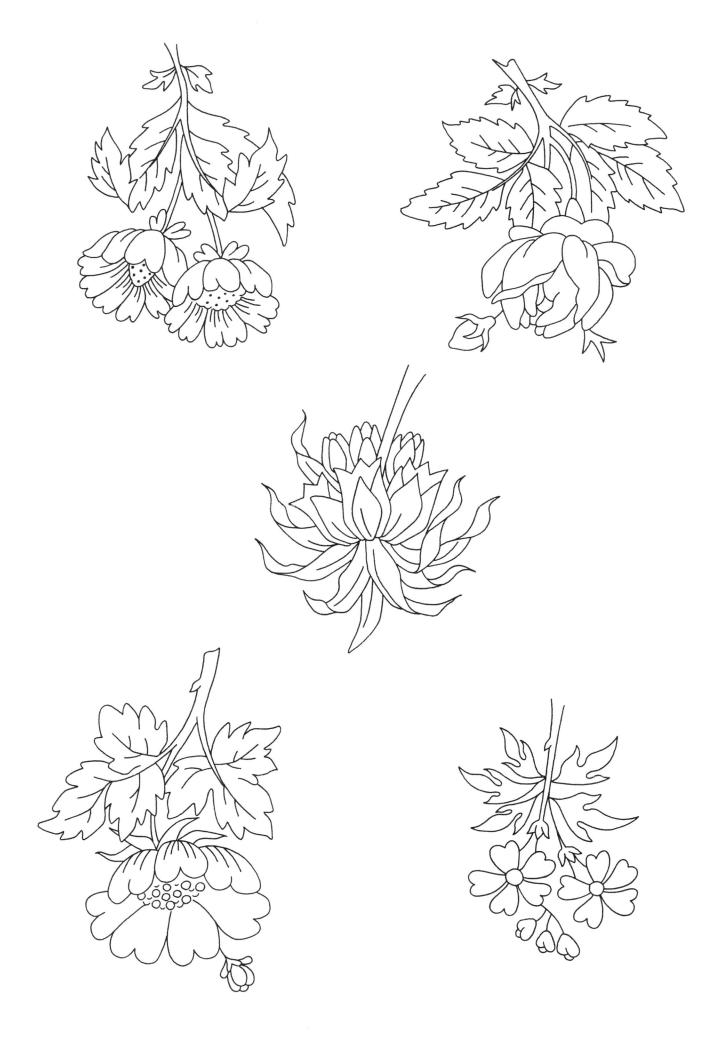

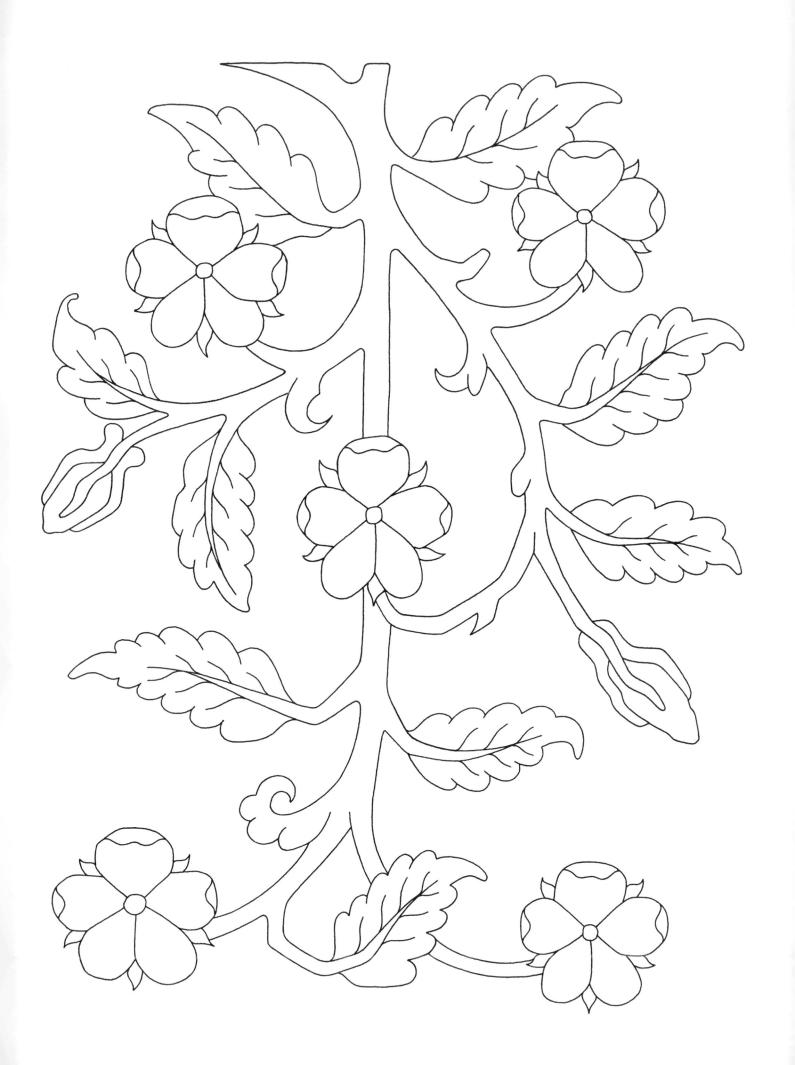

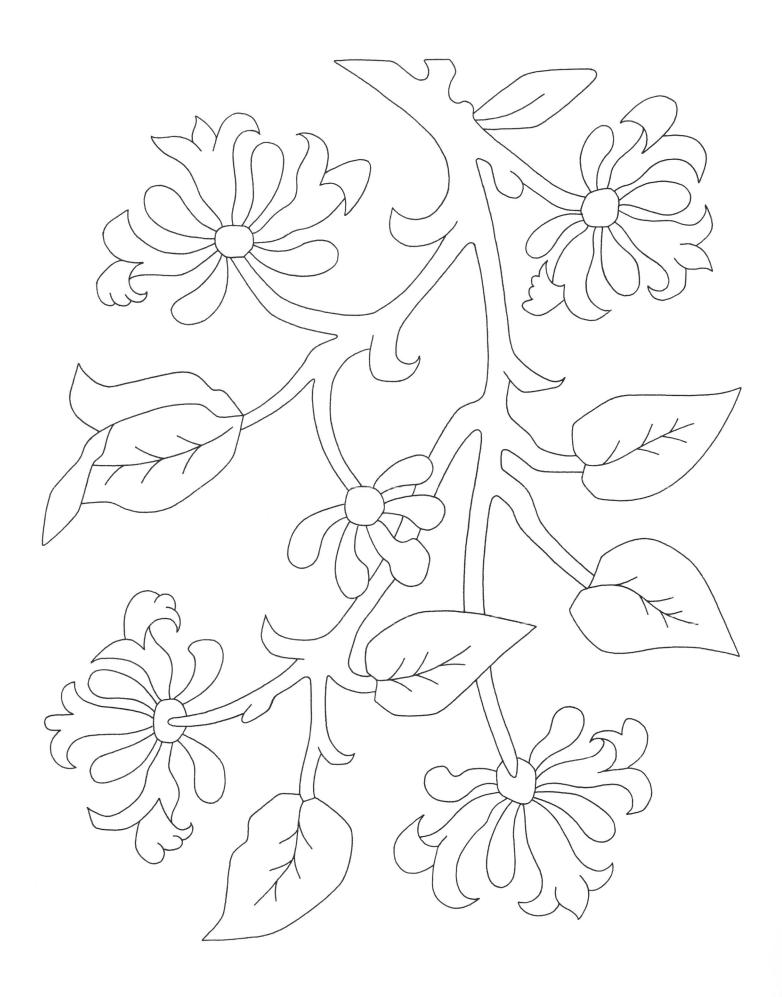

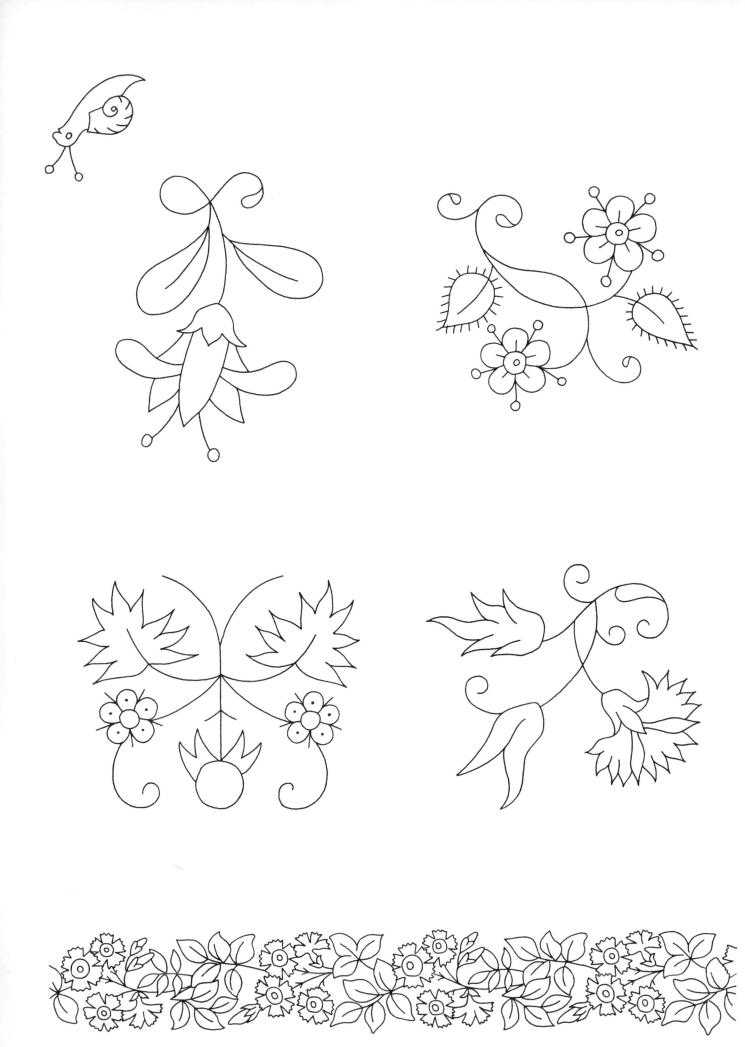

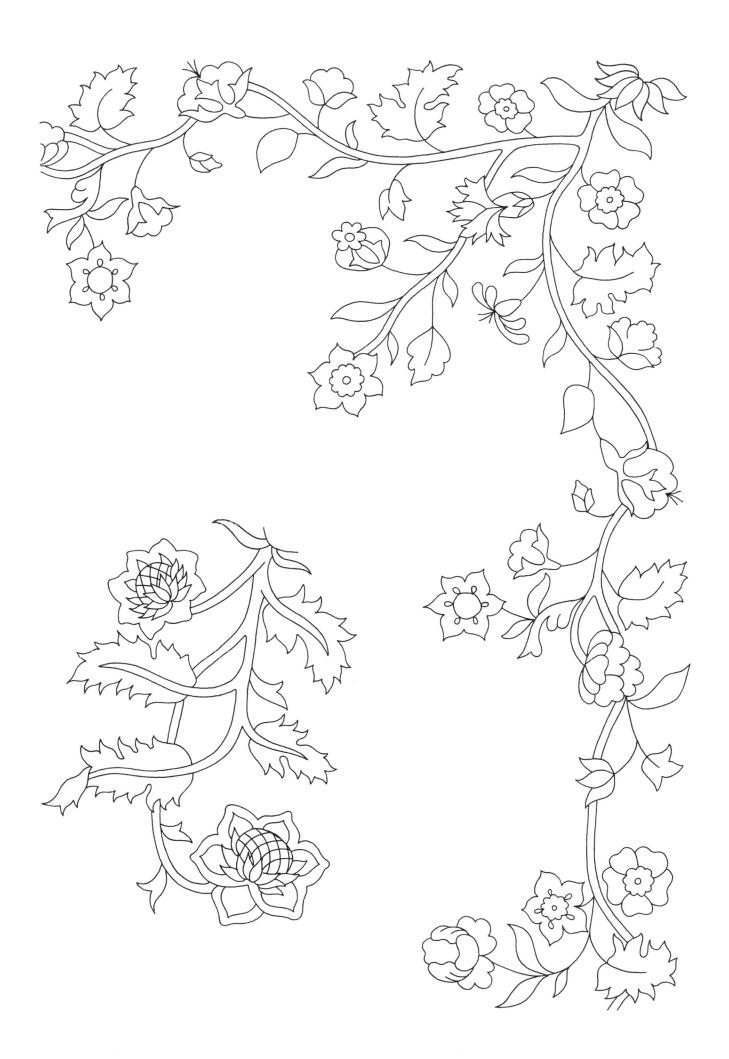

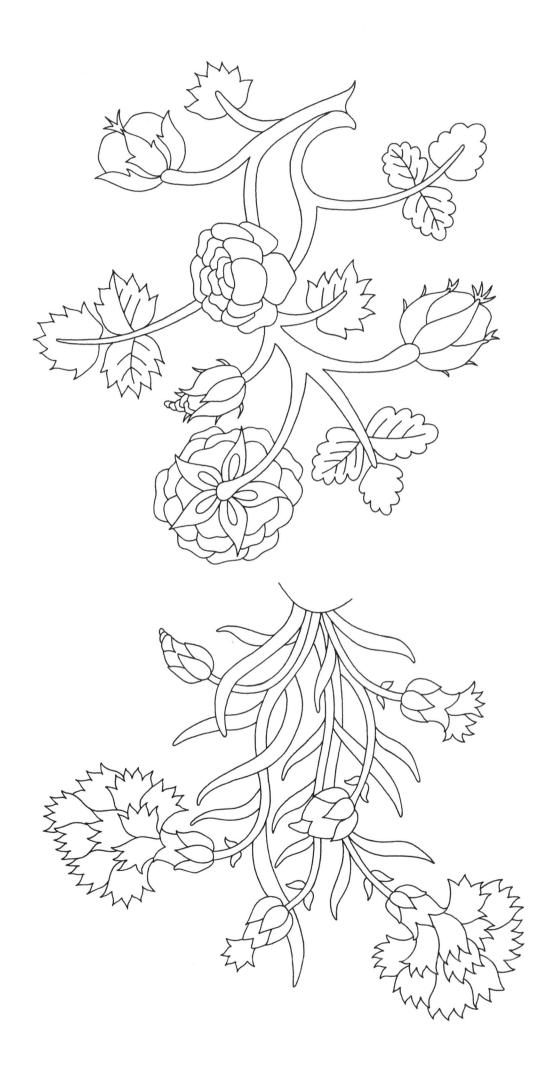

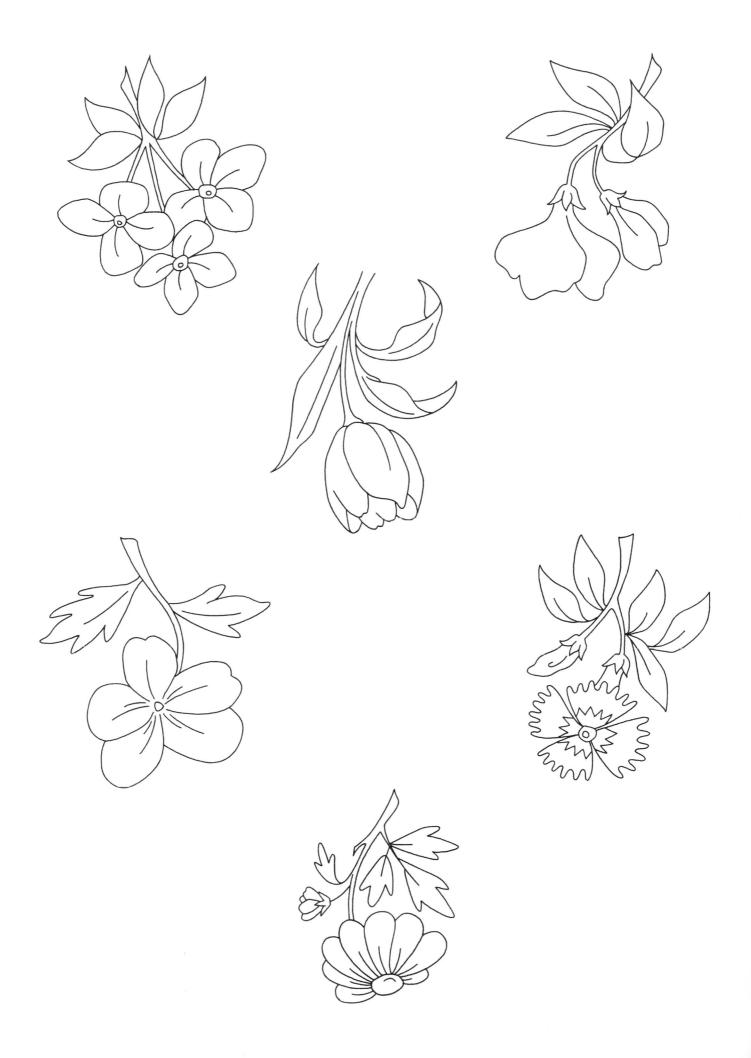

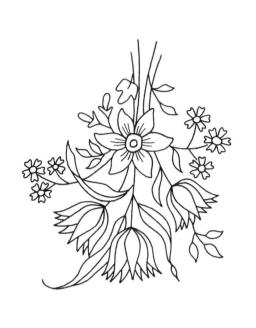

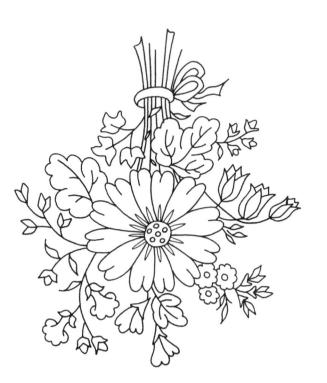

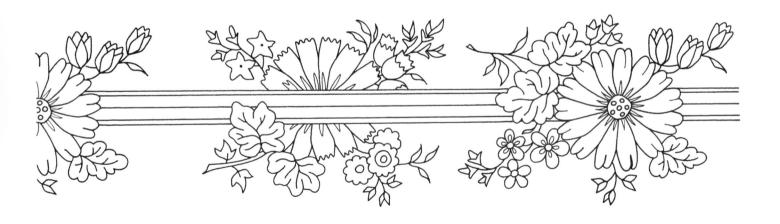

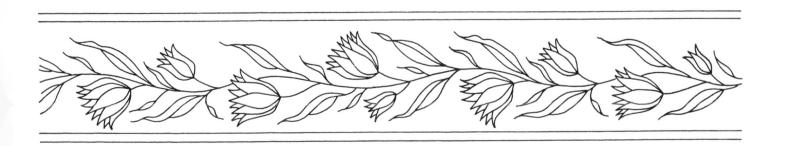

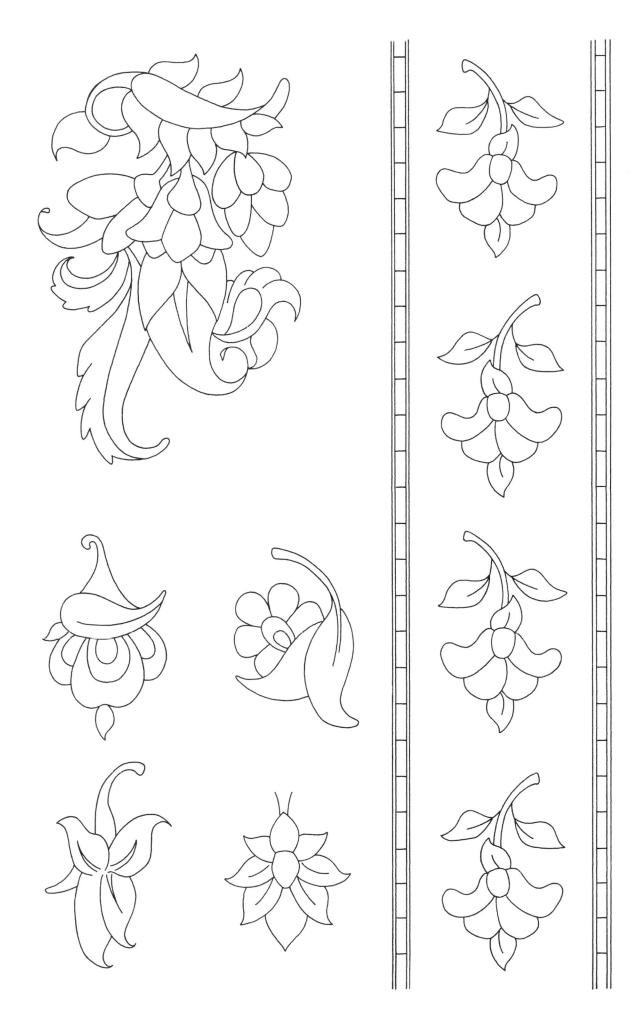

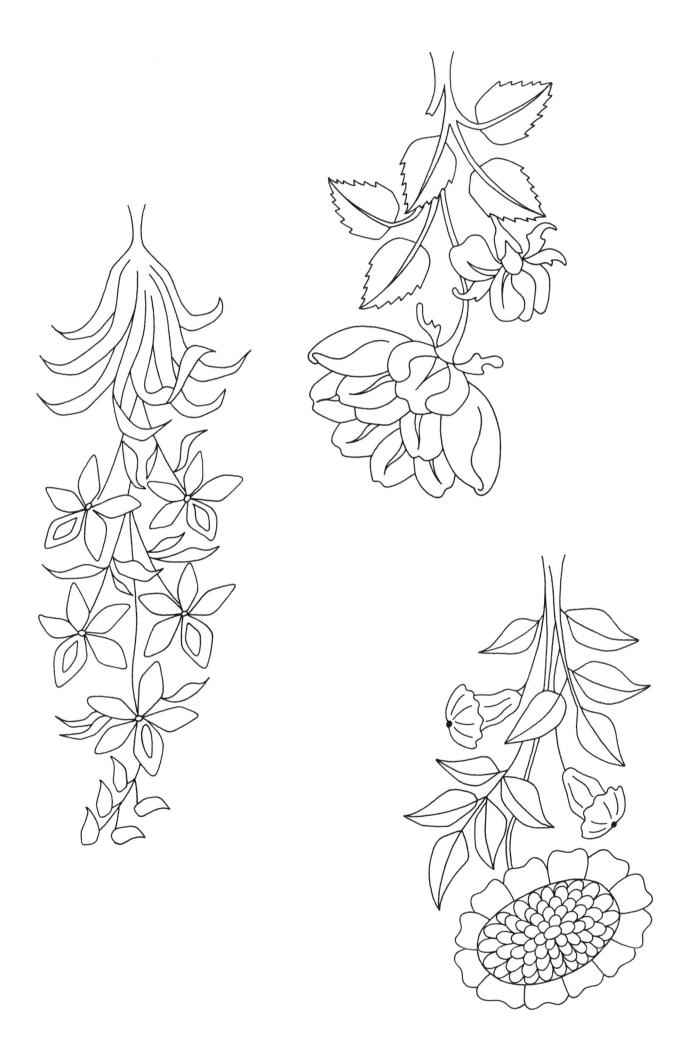

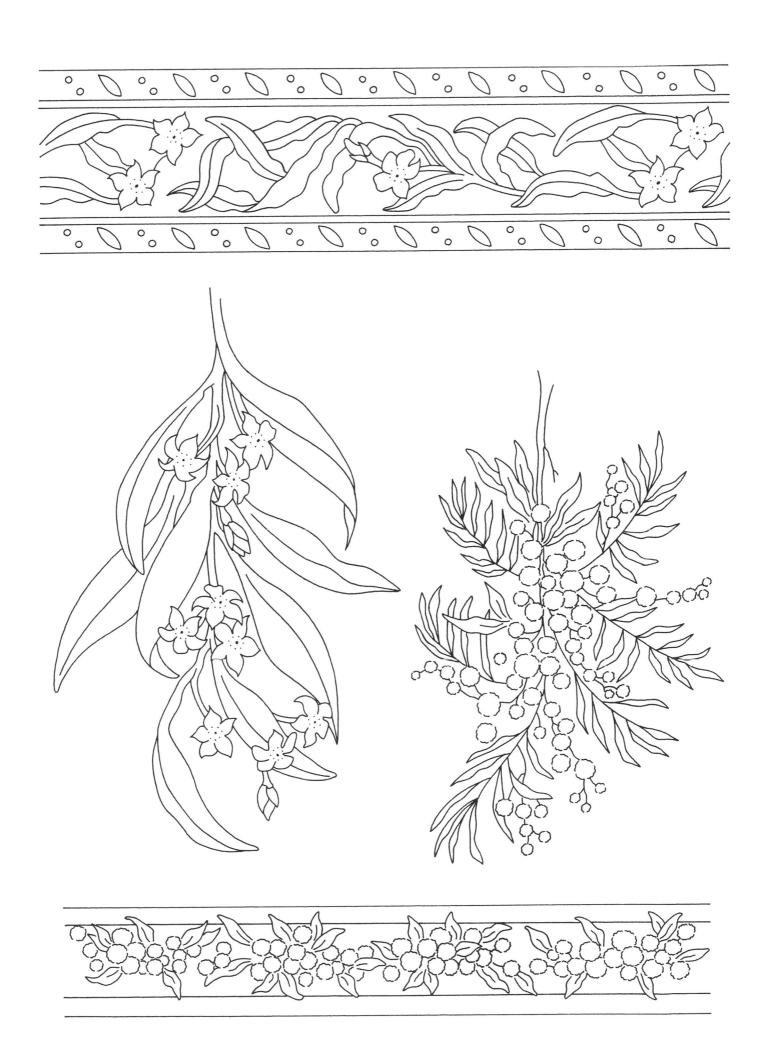

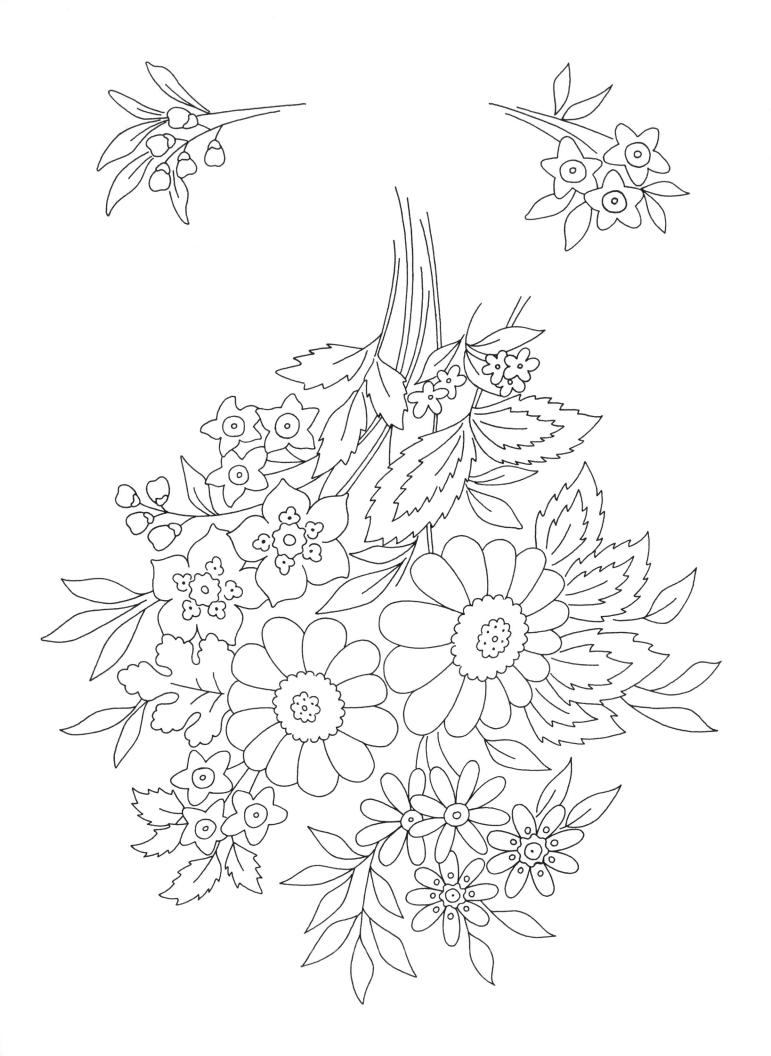

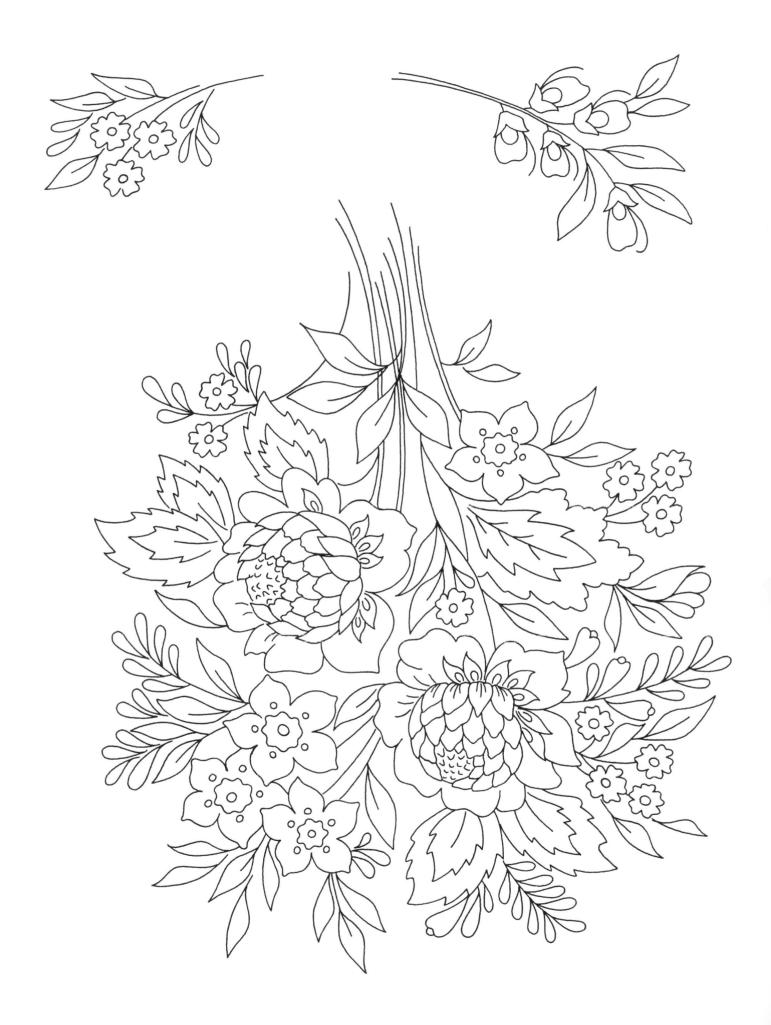

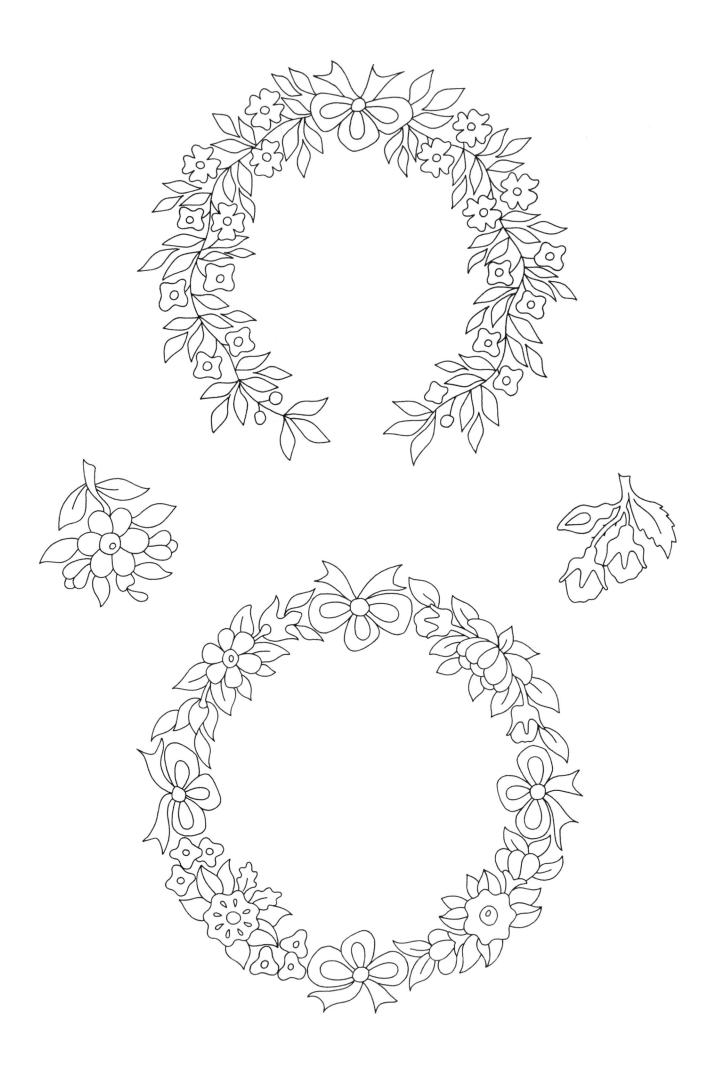

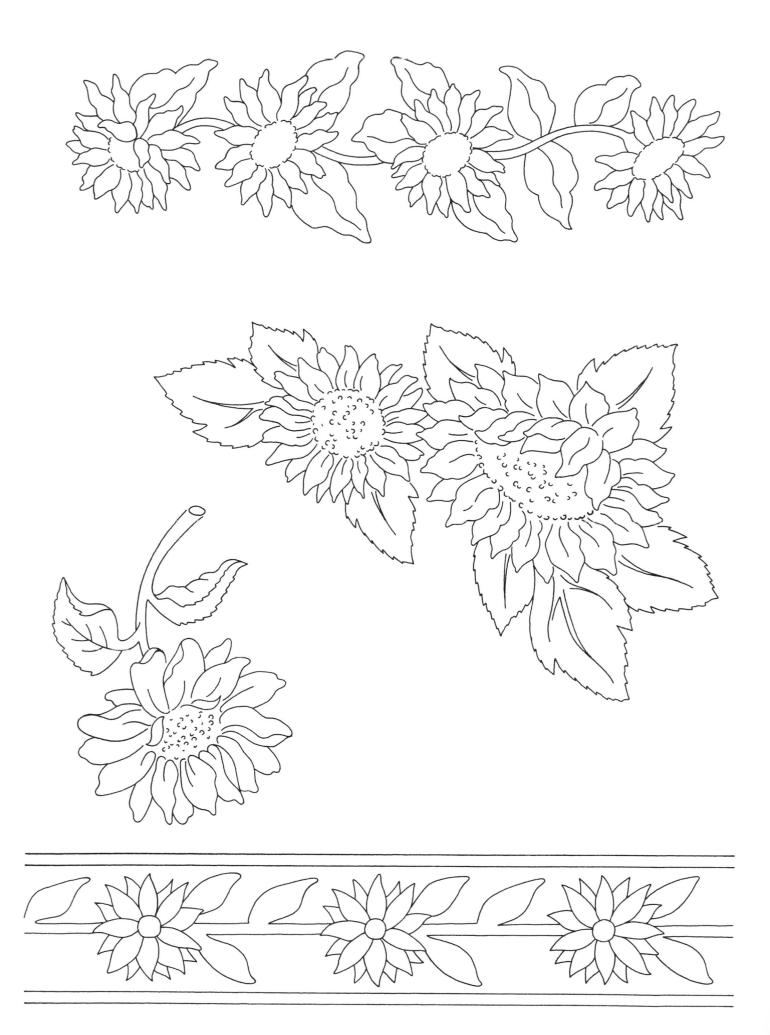

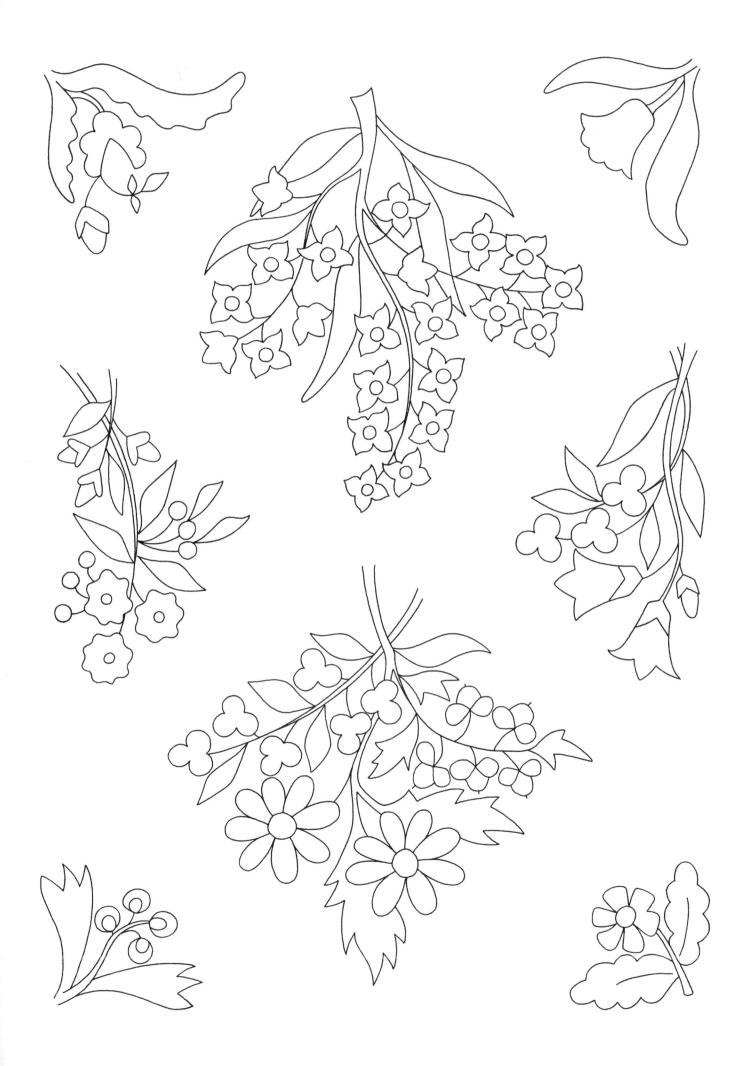

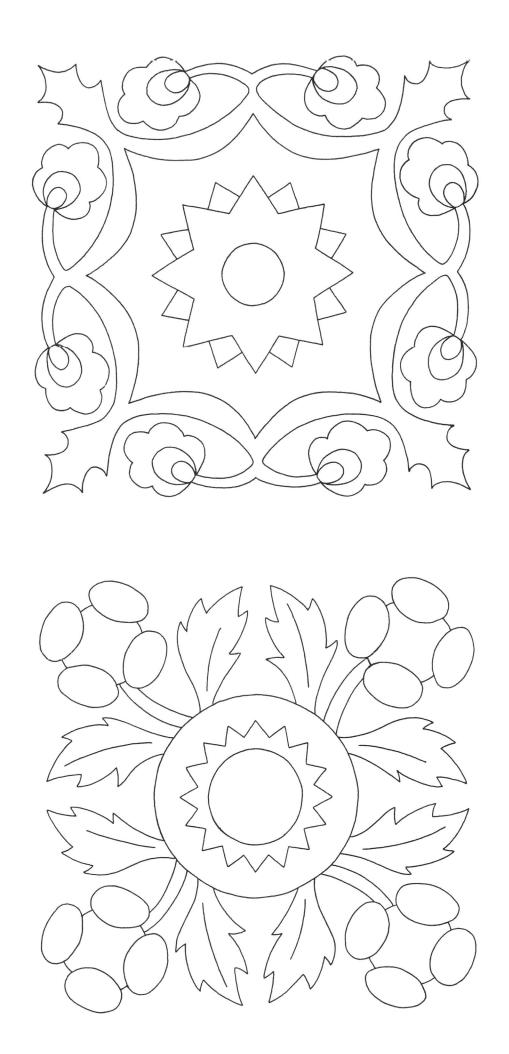

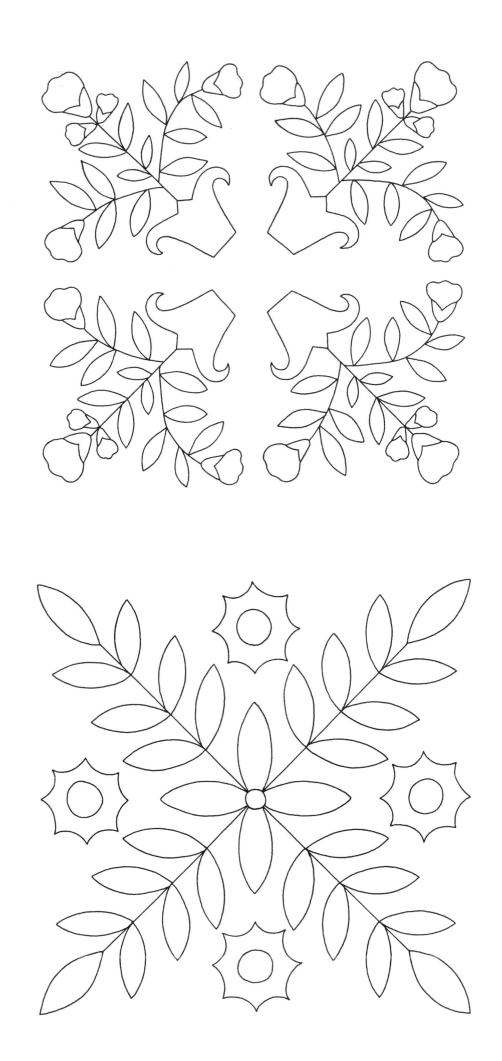

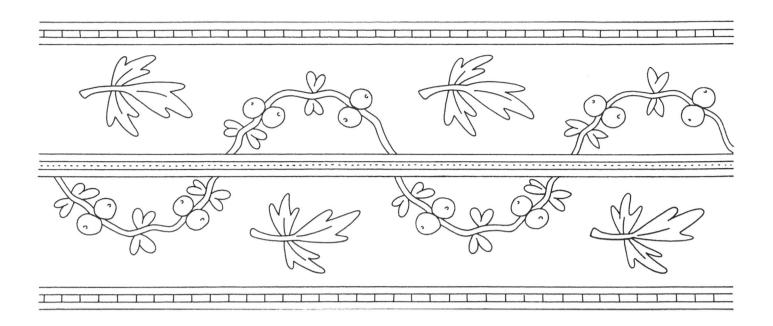

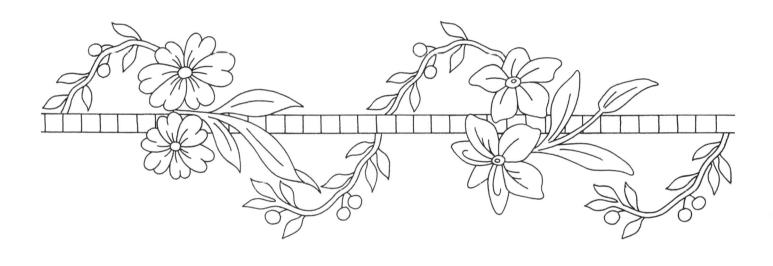

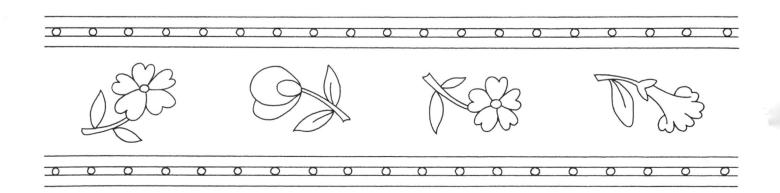

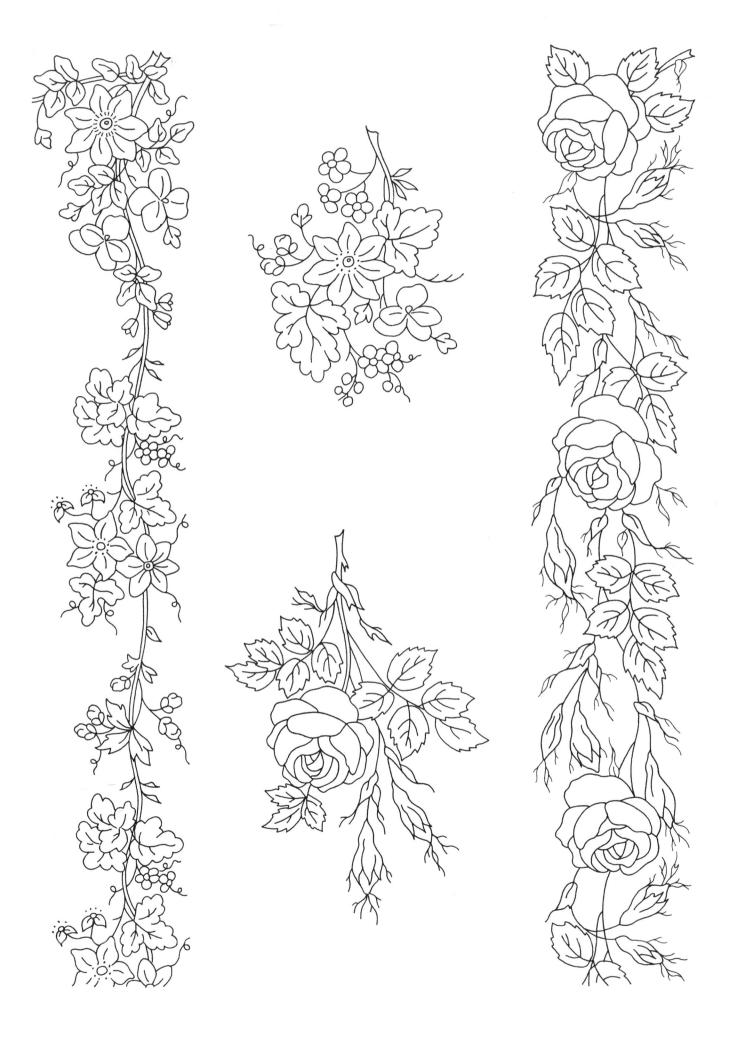